10/6/11

S0-BSF-202

From Sue G.

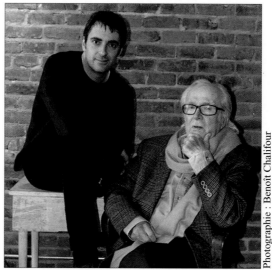

Photographie : Benoît Chalifour

ANDRÉ PITRE

ANDRÉ PITRE

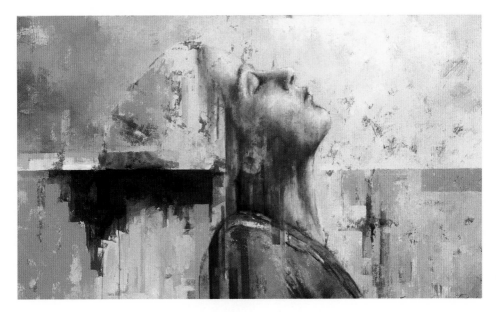

Poèmes de
MARCEL DUBÉ

ART GLOBAL

Données de catalogage avant publication de Bibliothèque et Archives Canada

Dubé, Marcel, 1930-
André Pitre

ISBN : 2-920718-96-7

1. Pitre, André, 1965- . 2. Pitre, André, 1965- – Entretiens. 3. Peintres –
Québec (Province) – Entretiens. I. Pitre, André, 1965- . II. Titre.

ND249.P545A35 2005 759.11 C2005-940837-5

Les extraits de poèmes de Marcel Dubé sont tirés de
Poèmes de Sable, Léméac, 1974.
Art Global remercie l'éditeur pour son aimable autorisation.

Illustration de la couverture :
André Pitre, 1965 –
Prologue (détail), 2005
Acrylique et polymère sur toile, 91 x 152 cm.

Traitement des images : Benoît Chalifour et Stefan Denis
Infographie : Marc Leblanc

Tous droits réservés. La reproduction et la transmission d'extraits du présent
ouvrage, sous quelque forme ou par quelque procédé électronique, mécanique,
reprographique ou d'enregistrement que ce soit, incluant le stockage –
restitution d'informations, constituent une violation du droit d'auteur et sont
interdites, sans la permission écrite de l'éditeur.

Les Éditions Art Global remercient la Société de développement des entreprises
culturelles du Québec (SODEC) pour le soutien accordé à ses activités d'édition
et le gouvernement du Québec pour son Programme de crédit d'impôt pour
l'édition de livres.

Art Global reconnaît également l'aide financière du gouvernement du Canada
par l'entremise du programme d'aide au développement de l'industrie de
l'édition pour ses activités d'édition.

© Art Global inc., 2005
384, avenue Laurier Ouest
Montréal, Québec H2V 2K7 Canada

Dépôt légal :
3e trimestre 2005
ISBN : 2-920718-96-7

Imprimé et relié au Canada

À Juliette et Lambert

*S*ur une table dans l'atelier, un livre* à couverture blanche aux lettres bleues attend. J'en ai fait souvent la lecture durant la dernière année. Sans même l'ouvrir parfois, je m'en rappelais comme d'un souvenir que l'on modélise, que l'on se réapproprie.

J'ai éprouvé le besoin de ces mots qui se sont glissés entre la toile et la couleur comme déclencheurs qui prêtaient vie à mon travail. La poésie est devenue une heureuse contrainte comme si quelque chose avait déjà été tracée et qui nourrissait l'œuvre à venir. J'ai senti que cet univers poétique s'apparentait à plus d'un égard à ma peinture.

Face aux tableaux de la présente publication, des extraits choisis laissent place à une grande liberté, ne représentant en aucun cas des illustrations proprement dites. Au cœur même de l'ouvrage j'ai voulu placer des extraits du poème Le testament *sans contrepartie visuelle et tel que je l'ai lu la première fois.*

J'ai aimé cette rencontre avec la poésie mais aussi avec l'homme assis dans mon atelier. J'ai aimé l'entendre se raconter, ponctuant ses paroles de silences où son regard venait discrètement se poser sur mes toiles.

André Pitre

*Marcel Dubé, *Poèmes de sable*, Leméac, 1974

ANDRÉ PITRE

Artiste peintre

Ce mercredi matin 23 février 2005, j'ai impression de reprendre le métier de journaliste tel que je l'ai pratiqué autrefois au début des années soixante du XX^e siècle.

Je me retrouve boulevard Saint-Laurent, dans le quartier Mile-End, pour rencontrer un artiste peintre dont je ne connais que le nom, André Pitre, et pour donner ainsi suite à sa demande d'autorisation d'illustrer, en s'en inspirant, des extraits de mon recueil *Poèmes de sable* publié chez Léméac.

J'ai cependant en ma possession quelques points de repère quant à son style. Il s'agit de reproductions de certains de ses tableaux que j'examine de plus en plus près et qui m'amènent à tenter vainement de deviner quelle personne se cache derrière elles. Je suis incapable de l'imaginer, sauf que la qualité et la force du dessin de même que l'austérité des sujets me portent à croire qu'il s'agit d'un artiste qui pratique son métier depuis fort longtemps.

Peu importe. Toute œuvre d'art, une fois achevée, acquiert une existence qui lui est propre. Et son créateur disparaît derrière elle.

Les reproductions auxquelles je fais référence se retrouvent dans la brochure « Cahier Parcours », numéro consacré à l'exposition des œuvres d'André Pitre tenue à la galerie Clarence-Gagnon du Vieux-Montréal, du 21 avril au 2 mai 2002, sous le thème d'« Antichambre ».

Les œuvres reproduites en dimensions évidemment des plus réduites provoquent chez moi le choc du *« jamais vu auparavant »*, et plus je porte sur elles une attention soutenue plus je découvre un univers nouveau, un univers particulier, personnalisé, intériorisé que seul André Pitre a su construire en dehors de tout autre style, de tout autre courant d'art visuel propre à l'époque que nous traversons.

Je me trouve privilégié, mais également inquiet de mes moyens, de participer à la publication par la maison d'édition Art Global d'un volume qui mettra en valeur une cinquantaine d'œuvres nouvelles de Pitre et qui contribuera ainsi à le faire rayonner dans un cercle aux dimensions plus étendues que celles qu'il occupe déjà.

* * *

Son atelier est situé au premier étage d'un vieil édifice restauré. Comme convenu, je me présente au rendez-vous vers les dix heures trente. Lorsqu'il m'ouvre la porte pour m'accueillir le plus simplement du monde, je me retrouve avec étonnement devant un jeune homme assez grand, svelte et droit de stature. Au premier regard, je lui donne trente-cinq ans tout au plus.

Affable, il prend mon manteau et m'invite à m'asseoir. Nous nous « mettons à table » l'un en face de l'autre et la conversation s'engage tout bonnement aussitôt. J'ai jeté en vitesse sur papier des questions à lui poser, mais les choses prendront vite une tournure inattendue.

Il est originaire de Chandler, dans la Baie des Chaleurs en Gaspésie, et il atteindra la quarantaine dans deux mois. Ce qui corrige l'évaluation première de son âge que j'ai faite en l'apercevant. Il m'apprend dès le départ qu'il a commencé à dessiner très très jeune, à l'âge préscolaire, et il me résume très rapidement toutes les études qu'il a achevées un peu à sa guise au cours de sa vie avant de se consacrer entièrement à la peinture.

Je capitule et cesse de prendre des notes, car je sens que je risque de perdre ma cohérence éprouvant de la difficulté à le suivre, sans qu'il ne manque pour sa part ni de clarté ni de précision.

D'ailleurs, je me rends compte qu'il a d'autant plus de plaisir à converser librement qu'il n'a pas l'impression de subir un interrogatoire. Curieux d'esprit, il ne s'impatiente pas, mais profite plutôt du fait d'apprendre que j'ai déjà publié chez Art Global un ouvrage portant sur l'un des aspects de l'œuvre du peintre Jean Paul Lemieux pour renverser les rôles et m'interroger sur ce que je connais de ce peintre qu'il admire même s'il n'est plus de ce monde.

Je satisfais de mon mieux son besoin de savoir en lui décrivant essentiellement le personnage que j'ai connu bien avant d'écrire ledit ouvrage et cela pour qu'il ait une idée de l'homme qu'il était lorsqu'il se dégageait de son œuvre. Pitre me confie alors que ce qu'il admire et le touche le plus dans les tableaux de Lemieux, c'est l'« épuration », le « dépouillement » total.

Et puis, je ne me souviens plus comment nous en venons à aborder un événement qui devait bouleverser les assises artistiques, sociales et religieuses de toute forme d'expression écrite et surtout visuelle dans les milieux concernés du Québec à la fin des années quarante du XXe siècle : l'irruption spontanée du « Refus global ».

Il est évident qu'à cette époque, André Pitre n'était pas de ce monde. Quant à moi, je n'avais que dix-huit ou dix-neuf ans et il me restait quelques années d'études à compléter avant la fin de mon cours classique.

Je me suis intéressé au remous créé par le Refus global comme je m'intéressais d'ailleurs depuis un certain nombre d'années à la poésie, au théâtre et aux arts visuels. Je puis donc relater à André Pitre les événements qui ont marqué la diffusion du Refus de même que la naissance de l'écriture automatiste en littérature et, surtout, en peinture. S'il existait déjà une querelle entre peintres figuratifs et non figuratifs, s'ajoutèrent alors sous une troisième bannière les partisans de l'« *automatisme* » dont le credo était la création par l'impulsion du seul instinct individuel le plus primitif qui soit.

André Pitre me demande à ce moment de l'entretenir des principaux acteurs du mouvement, Gauvreau et Borduas, auxquels noms s'ajoutent ceux de Riopelle, de Ferron et Leduc. J'en dis ce que j'en connais et c'est assez peu, sauf qu'en dernier lieu je lui laisse savoir que réfugié à Paris, Borduas a cessé de peindre dans les dernières années de sa vie pour se consacrer à une correspondance qu'il jugeait plus utile que la continuité de son art. Il faisait de la théorie.

André ne cache pas son étonnement et me fait répéter que Borduas a cessé de peindre. Je lui réponds que je tiens cette information de sources assez dignes de foi.

À ce moment, on sonne à l'entrée de l'édifice. Quelques instants plus tard, trois invités pénètrent dans l'atelier : Ara Kermoyan, l'éditeur d'Art Global, en compagnie de son photographe, Benoît Chalifour, et de Gilles Brown, propriétaire des galeries Clarence-Gagnon d'Outremont et du Vieux-Montréal ainsi que d'une troisième à Baie Saint-Paul. À titre de représentant d'André Pitre, dont il est le dépositaire officiel, ce dernier accroche certaines de ses œuvres dans ses galeries quand ce n'est pas lui qui organise les expositions solos de l'artiste peintre.

Le récit de cette première rencontre est succinct mais en dépit du fait que je n'ai pas conduit l'entrevue dans la voie que j'avais tracée, je vais me retirer en conservant en mémoire certains traits enrichissants d'un homme qui ne se complaît pas dans sa propre image mais dont la curiosité et le besoin qu'il éprouve de se nourrir de connaissances nouvelles me laissent entrevoir qu'André Pitre entretient des valeurs humaines qui débordent du cadre conventionnel du milieu dans lequel il évolue.

* * *

Huit jours plus tard, je suis de nouveau dans l'atelier d'André Pitre au début d'un après-midi ensoleillé des premiers jours de mars qui annoncent que le printemps sera bientôt là dans cette ville nordique qu'est Montréal et où les températures demeurent cependant hivernales. Il n'y a pas de pénombre, mais une belle clarté qui entre par les grandes fenêtres donnant sur le boulevard, orientées en direction nord-est. Le soleil n'y entre pas, mais sa lumière envahit quand même les lieux, lumière généreuse et très légèrement tamisée.

Il ne règne ici aucun désordre et rien ne me semble avoir changé depuis ma visite initiale, hormis un élément d'importance, une toile posée sur le chevalet qui laisse voir l'esquisse d'un portrait : celui de sa fille Juliette. Ce qui me laisse croire que j'ai pu interrompre son travail. En sourdine, un système de son laisse entendre une pièce de musique classique. Est-ce une habitude prise en travaillant ?

Mais il ne laisse pas voir que cette seconde visite le dérange, puisqu'elle était planifiée. Il demeure accueillant et souriant. Et nous voilà de nouveau assis face à face à la table près de l'entrée, avec en nous cette impression de détente qu'il sait créer.

L'esquisse de sa fille me sert de prétexte pour pénétrer dans sa vie familiale, mais sans le heurter. Jusqu'ici je n'en ai pas parlé, sinon pour signaler qu'il est né le 30 mai 1965 à Chandler, en Gaspésie.

Mais cette fois la porte est ouverte au récit qu'il en fera au cours de cette session, et j'en connaîtrai bien davantage sur sa vie sans que je ne me permette d'utiliser la moindre pression. Cela serait mal venu de ma part, car je sais d'expérience combien cela peut être détestable.

Ses parents sont natifs de Cap-d'Espoir non loin de Percé et du petit port maritime de l'Anse-à-Beaufils. Les gens y pratiquaient alors la pêche et l'agriculture. Après leur mariage, ses parents déménagent à Chandler et y fondent une famille composée de trois garçons et de deux filles ; André en est le plus jeune.

C'est à Chandler même qu'il fait ses études au primaire et au secondaire. Et lorsque vient le temps d'entreprendre ses deux années au collégial, il s'inscrit au cégep de Gaspé et choisit l'option Science. Cinq jours par semaine, il habite les résidences réservées aux étudiants et retourne à Chandler tous les week-ends, et ce, jusqu'à la fin de ses cours. Il est alors âgé de dix-neuf ans.

À cet âge, les fils et les filles de la Gaspésie qui décident de poursuivre des études universitaires doivent quitter la maison et s'exiler. André fait le

choix de Montréal qui se révélera définitif. «Non, me dit-il, ce ne fut pas un départ déchirant pour mes parents et moi. En Gaspésie, c'est l'usage. Les pères, les mères et les enfants ne font que perpétuer une habitude.

Pitre s'inscrit en architecture à l'Université de Montréal pour mettre en valeur les talents qu'il a reçus. Sa très grande habileté à dessiner de même que ses dons d'observateur des êtres qu'il rencontre, des choses qui l'environnent et dont il sait tirer profit selon leurs aspects essentiels ainsi que ses connaissances en sciences l'aideront à réaliser une première ambition qui ne sera cependant pas définitive.

Il a soif d'apprendre et s'émerveille de découvrir la vie urbaine et grouillante de la métropole. Comme étudiant en architecture, la ville lui offre des perspectives nouvelles, ce qui amplifie son besoin de créer tout comme ses études en architecture qui le stimulent.

* * *

Il est approprié de dire ici au lecteur que depuis le cégep de Gaspé, il y a une femme dans sa vie : Lucie. Il l'a connue au cours de ses études à Gaspé. Ils ont entretenu ensemble une amitié des plus fidèles et ne se sont jamais perdus de vue par la suite.

S'étant retrouvés tous les deux à Montréal, leur complicité perpétuée s'est transformée en un sentiment plus profond et plus exigeant, celui qui s'appelle tout simplement l'amour. Ils ont fondé ensemble une famille de deux enfants : un fils, Lambert, âgé de quatre ans, et une fille, la belle Juliette, âgée de sept ans.

Lorsque André parle d'eux, on sent immédiatement chez lui toute l'affection, la tendresse et l'attention qu'il leur manifeste. Ce qui fait ressortir chez lui un fond d'humanité qu'il ne cherche pas à cacher.

* * *

En l'écoutant se raconter, je ne peux m'empêcher de remarquer qu'André Pitre n'éprouve aucune répugnance pour les études et qu'il est assoiffé des connaissances qu'il acquiert à tous les niveaux scolaires.

Il ne se contente pas d'être un élève ou un étudiant studieux. Parallèlement aux programmes obligatoires des institutions de savoir, il développe son goût pour la musique pendant près de dix ans à compter de la quatrième année du primaire jusqu'à la fin du collégial.

C'est ainsi qu'il entreprend des cours de piano classique à Chandler, suivis d'apprentissage sur des orgues d'église, un an sur celui de Chandler et deux autres sur les claviers de la cathédrale de Gaspé.

Son départ pour Montréal marque une rupture avec un art qu'il affectionne. En architecture, les études sont très exigeantes et André ne veut pas les rater.

Nous sommes en 1984 et jusqu'en 88, le jeune Pitre fréquente avec assiduité la faculté d'architecture. Lorsqu'il en sort, c'est avec son baccalauréat en mains, et il peut exercer la profession. Ce qu'il fait dans différents cabinets ou en pratique privée durant quelques années.

Il s'inscrit au cours de sculpture à l'Université du Québec à Montréal. Il fréquente l'institution de façon très sporadique sur une période de deux ans, soit jusqu'à l'obtention d'un certificat en 1990.

Il le fera aussi de la même manière plus tard, alors qu'il est devenu artiste peintre et qu'il en est à ses troisième et quatrième expositions, cette fois à l'atelier d'estampes Graff afin d'apprendre les techniques de la lithographie.

Je dois rappeler qu'André Pitre n'est pas devenu artiste peintre spontanément et que s'il se consacre à cet art, ce n'est pas sans avoir beaucoup étudié. Pour revenir en arrière dans le temps, je remarque qu'il a aussi fait des études à la faculté des Arts de l'Université de Montréal, et cela tout en pratiquant sa profession d'architecte.

C'est aussi à titre d'architecte que le ministère de la Culture l'emploie en 1993 pour une période de six mois à Bonaventure, en Gaspésie, avec comme mandat de faire rapport sur les équipements culturels de la région.

Il profite alors de l'occasion pour retourner à Chandler revoir son pays qu'il aime avec ses horizons lointains et ses côtes d'argile rougeâtres.

* * *

Depuis le début de cette présentation, c'est volontairement que je n'ai pas suivi un parcours linéaire selon une chronologie en continuité. C'est que le cheminement d'André Pitre est souvent constitué d'activités parallèles qui se chevauchent.

J'en arrive donc à faire dans le récit des va-et-vient qui, cependant, ne nuisent pas à la clarté de mon sujet et n'égarent pas le lecteur.

Lorsque Pitre fait ce séjour à Bonaventure en 1993, parallèlement à son mandat il a pris sa décision de choisir le métier d'artiste peintre, et ce

pour la vie. Il peint une série de tableaux qui seront exposés en galerie à Montréal.

Deux années plus tôt, sa décision de choisir de peindre sera déterminée et stimulée par sa participation à un concours lancé par la faculté de Droit de l'Université de Montréal. Le défi à des artistes participants est de présenter un tableau dans le but de choisir l'œuvre d'art susceptible d'être accrochée au mur d'une salle de la faculté. André Pitre s'y inscrit et se met au travail sans nourrir trop d'espoir, mais en se servant de son talent inné de dessinateur et de concepteur ainsi que des vibrations de ses cordes sensibles et de son imaginaire particulier.

Le jour du verdict arrive, et les membres du jury rassemblés par la faculté couronnent André Pitre et l'œuvre qu'il a soumise.

André Pitre est profondément touché par cette nouvelle déterminante qui lui procure la confiance dont il a grandement besoin pour l'avenir en gestation devant lui. S'il éprouve une grande ferveur pour ses études, il en va de même pour le travail.

Il ne craint pas l'échec et n'est pas pusillanime ; il entrevoit l'avenir que lui réserve le métier d'artiste peintre avec l'espoir d'en faire son gagne-pain et d'assurer le bien-être de sa famille.

* * *

De 1995 à 2002, soit sur une période de sept ans, André Pitre travaille avec bonheur et succès à la production de tableaux, sur bois ou sur toile, qui alimenteront sept expositions solos. Outre ces expositions et sa production soutenue, il alimente des galeries et répond à des commandes lui venant de lieux publics ou privés à Montréal, depuis les chapelles du cimetière Côte-des-Neiges ou encore du mausolée du Repos Saint-François.

En 1995, il est invité à présenter en première la phase initiale de son œuvre à la Maison de la culture Notre-Dame-de-Grâce sous le thème de « Transfigurations ». Le jour du vernissage, il éprouve une certaine excitation et est ému par un public qu'il rencontre sans le connaître, mais qui semble apprécier ses tableaux. Tout se fait à l'intérieur d'un encadrement professionnel.

Dès l'année suivante, de nouvelles œuvres trouvent leur place en exposition solo à la galerie Clarence-Gagnon d'Outremont dont le propriétaire, Gilles Brown, s'éprend du style singulier et de la technique particulière de Pitre. Ce n'est que le début d'une collaboration qui se perpétuera.

De nouveau, au cours de la même année 1996, une autre exposition, toujours solo comme toutes les autres d'ailleurs, se tient à la galerie d'art Bougainville, rue Saint-Denis.

En 1998, il rassemble une série de tableaux exposés à la galerie Clarence-Gagnon d'Outremont. Cette fois, il choisit comme thème « Froissement ».

En 1999, il se fait connaître à Ottawa, à la galerie d'art Vincent située dans les murs du célèbre hôtel Château Laurier. Il a choisi comme thème d'exposition : « De mémoire d'homme ». Ensuite, changement de siècle, André Pitre prépare coup sur coup, en 2002, des expositions qui se tiennent à la galerie Clarence-Gagnon du Vieux-Montréal, cette fois l'une en avril et l'autre en décembre, dont les thèmes respectifs sont « Antichambre » et « Lieu commun ».

André Pitre est un homme de volonté et de discipline. Chaque jour, il fait à pied l'aller-retour de son domicile à son atelier et se consacre à son métier plusieurs heures sans se lasser.

Je constate qu'il s'est donné une éthique de vie basée sur des valeurs morales et humaines bien ancrées, auxquelles il ne déroge pas. C'est le fil conducteur de ses propres principes.

En tous points, André Pitre est un homme de probité et d'engagement.

Marcel Dubé
Ce 24 mars 2005

REGARDS
SUR L'ŒUVRE D'ANDRÉ PITRE

Mon propos n'est pas de faire une critique détaillée de l'œuvre d'André Pitre observée dans tous ses aspects, mais plutôt de décrire les impressions et les émotions qu'elle a suscitées chez moi dans le parcours que j'en ai fait.

Dès la première exposition solo de ses tableaux, André Pitre a fait montre de caractéristiques qui lui sont propres et par la suite, en continuité fidèle mais tout en évoluant, il a défini ses dons de peintre par une recherche constante de la beauté, en atteignant parfois la sublimité, parente de la musique sacrée ou encore d'une œuvre intouchable d'architecture.

Où a-t-il puisé cette inspiration qui l'a conduit à faire son cheminement et lui a donné le souffle créateur nécessaire à le poursuivre ? Je ne lui ai pas posé cette question ; je sais qu'elle n'entraîne jamais clairement la vraie réponse ou qu'elle pourrait en attirer plusieurs différentes les unes des autres.

L'inspiration remonte de l'intérieur de soi, d'une génétique obscure ; elle vient aussi d'ailleurs, coulée dans des temps imprécis, images du passé peut-être mêlées au présent ou encore à un futur de rêve.

Mais l'inspiration est-elle totalement détachée des réalités de la vie ? Non, elle s'en nourrit d'abord, les transpose, les réinvente, les cristallise, les rassemble en tout ou en partie.

Le tableau ou le poème peut paraître issu d'une vue de l'esprit et tenir du mensonge, mais c'est tout le contraire. Il devient, au-delà de toute apparence, le réel qui échappe au regard passager et distrait ; il est le furtif capté dans son vol et contient plus de vérité que l'inventaire scientifique le plus complet soit-il des choses de la vie.

* * *

L'art d'André Pitre est à la fois figuratif et associé à l'abstraction, et ce, dans chaque phase de son évolution.

Ce mariage baroque, pris dans son sens le plus libre et non péjoratif, engendre des résultats qui vous surprennent subitement et attisent votre curiosité souvent accompagnée d'une émotion intérieurement sensible.

Au-delà de l'écriture du peintre, il y a le non-dit, il y a les secrets et le mystère de ses personnages, et vous cherchez à les deviner et à le percer, cette sensation devenant à la fois aussi impérieuse que naturelle.

Mais tous les personnages sont rentrés en profondeur dans leurs univers intérieurs et individuels. Ils sont tous seuls dans leur mutisme. Ils s'interrogent, sondent leur cœur et les fibres les plus ténues qui vibrent dans leurs corps fragiles et la tentation est forte d'affirmer qu'ils expriment la fatalité de la vie au quotidien.

Ce qui m'amène à penser qu'ils évoluent sur des scènes de théâtre sans issue, dans un monde fermé qui les contraint sans merci. N'est-ce pas là une façon d'exprimer la condition humaine? Paupières closes ou yeux bien ouverts, vus debout des pieds à la tête ou depuis le torse seulement, ou en de nombreux portraits encadrés, coincés dans des fenêtres fermées, ils forment un long défilé d'hommes et de femmes qui constitue le principal fondement de l'œuvre d'André Pitre prise dans son ensemble.

Compte tenu des sujets, de leur rigueur, de leur austérité, son œuvre a plusieurs tendances à faire ressortir une imagerie religieuse. Certaines toiles font penser à des vitraux d'églises ou aux reflets lumineux d'icônes russes.

Il ne le nie pas, mais ses besoins d'évoluer dans le sens d'un esthétisme bien particulier et fort personnel l'entraînent à recréer un monde à sa façon et d'explorer des voies qui étonnent.

Ses portraits sont le plus souvent traités et dessinés dans une tradition dite classique. Mais il fait surgir une autre énigme en parvenant à les situer dans un décor frôlant une certaine forme de cubisme ou volontairement géométrique. Pourtant, ces agencements fort audacieux ne choquent aucunement.

* * *

Je suis retourné de nouveau, à quelques reprises, à l'atelier de l'artiste alors qu'il était en période intense de production. Chaque fois, j'ai été comblé. Je pouvais admirer librement ses nouvelles œuvres et j'ai été étonné par la force créative d'André Pitre et sa volonté d'aller jusqu'au bout d'une démarche continuelle et de n'abandonner aucune de ses toiles sans en être pleinement satisfait. La fatigue seule ne pouvait avoir raison d'une impuissance inhérente à l'homme; toutefois, conscient de ne pouvoir atteindre une perfection profondément souhaitée, il se résignait à la faire sécher en l'appuyant contre une pile de tableaux déjà terminés, vaincu par les limites physiques de son

corps ou par une quelconque incapacité comme celle de ne pas avoir des ressources infinies.

Puis, se redressant, il posait une toile vierge sur le chevalet en l'attaquant avec une nouvelle esquisse. Sa journée de travail n'était pas terminée.

<p style="text-align:center">* * *</p>

C'était au cours de cet été 2005. Comme convenu quelques mois plus tôt, il avait choisi des extraits de mon recueil *Poèmes de sable* pour la production des sujets de chaque tableau et se demandait s'il s'en était adéquatement inspiré.

Il ignorait que c'était le moindre de mes soucis et moi, je lui laissais savoir que le fait de le voir créer ainsi un ensemble d'œuvres nouvelles était plus important que tout et qu'il ne devait pas avoir ce genre de préoccupation.

J'avais écrit toutes les strophes que contient le livre en toute liberté et je comptais bien que lui aussi les interpréterait à sa manière, en toute liberté, sans se sentir les mains liées par quelque contrainte que ce soit.

On ne lui avait pas demandé d'illustrer mes poèmes, mais tout simplement de s'en inspirer. Alors, je ne m'attendais à rien d'autre; seulement qu'ils ne soient pour lui que prétextes à la production d'une œuvre originale d'envergure égale à son talent, propre à son évolution continue et suffisamment abondante pour susciter une exposition solo à l'automne.

Il serait donc superflu de commenter cette nouvelle et magnifique série de tableaux tous reproduits dans ce livret servant de catalogue et que le public lui-même pourra admirer dans leurs vraies dimensions.

<p style="text-align:center">* * *</p>

C'est donc par un bel après-midi que je me suis rendu à l'atelier du boulevard Saint-Laurent, cette fois pour avoir une connaissance plus étendue de l'œuvre de l'artiste depuis ses débuts jusqu'à ce « bel aujourd'hui ».

Tout d'abord, je découvre qu'il y a une évolution constante dans le cheminement suivi par André Pitre, évolution qui se perçoit en feuilletant quatre immenses albums à travers lesquels il est possible de suivre à la trace les diverses étapes de son trajet. Mais je ne porterai mon regard que sur certaines phases de cet ensemble d'une œuvre déjà considérable et fort généreuse pour un peintre encore jeune.

Dans son univers, une forme de mysticisme pointe dès les débuts. André Pitre peut bien hocher la tête et laisser des doutes, mais ses tendances

<p style="text-align:center">*21*</p>

et ses choix sont spiritualistes par opposition au matérialisme du siècle. Il ne traînera pas sa démarche dans une démagogie facile et tape-à-l'œil.

Une première phase s'ouvre sur une longue file de petites nonnes dont on ne voit pas les visages, sur des hommes crucifiés dont les membres inférieurs s'étirent dans un vide flou, car les crucifiés sont surélevés et ne touchent pas le sol, leurs douleurs se concentrant dans le haut de leurs corps dont tous les muscles sont étirés et tordus. Personne n'est là pour les soulager, hormis dans quelques scènes où deux pleureuses voilées, vues de profil, demeurent sur place pour veiller jusqu'à la fin.

Je demande à Pitre s'il s'agit de la Mère de Jésus et de Marie-Madeleine, mais il ne répond pas tout de suite. Et je reviens à la charge : dans ce tableau, l'homme qui souffre ne symbolise-t-il pas Celui qui est venu ici-bas faire le sacrifice ultime de sa vie ? Pitre hésite à peine, puis affirme cette fois que « le Christ n'a pas été le seul crucifié de l'Histoire ». Sa réplique ne contient aucune trace de cynisme ; un doute peut-être. Nous ne tenons aucunement à disserter sur le sujet, et André Pitre ne remet pas en question sa recherche d'un esthétisme qui lui permet d'exploiter des thèmes propres aux assises de son art.

Dans la phase qui suit, il ne quitte pas totalement celle de la crucifixion, mais le raréfie et ne l'exprime plus que par descriptions de torsions et de douleurs subies par les muscles du corps. Il fait apparaître de nouveaux personnages, hommes et femmes aux yeux ouverts manifestant les uns et les autres la tourmente qui les habite.

Ce que je nomme « phase » ne correspond pas nécessairement à la chronologie réelle de l'exécution des œuvres, mais à un simple point de repère pour le survol rapide de mes références.

L'une des superbes phases est celle que je nomme « ballet des jolies et tristes dames du temps jadis ». Vêtues de somptueuses robes d'époques lointaines, elles apparaissent dans d'inextricables décors et s'y promènent, paupières closes, incapables de rattraper les amours étiolées des temps révolus. Vêtements impeccables, fraîchement plissés, encolures bien serrées à la gorge ou collerettes élégamment et discrètement ouvertes, ce sont âmes perdues. Mains sur les yeux pour cacher leurs larmes, frissonnantes ou redressées telles des princesses qui osent encore défier le temps avec mépris et noblesse, elles sont seules, infiniment seules. Dans cette série de tableaux se retrouve le remarquable « ballet » en forme de triptyque, simplement intitulé « Représentation n° 1 ».

En terminant, je pose mes yeux sur les reproductions de l'une des dernières expositions d'André Pitre (2002) ayant pour thème « L'Antichambre ». Ce sont les premières qu'il m'a été donné de découvrir et qui m'ont ravi.

Qu'est-ce qu'une antichambre sinon un lieu où l'on attend quelqu'un, une personne qui viendra ou non ; un endroit choisi qui ponctue l'isolement et une angoisse difficile à contenir. Hormis deux enfants et une très jeune fille, tous les personnages sont des femmes, assises ou debout, yeux refermés sur elles-mêmes pour la plupart d'entre elles retrouvées dans des décors de théâtre achevés ou volontairement esquissés mais aux riches coloris. Et dans toute cette série, leurs mains jouent un rôle aussi capital que les traits de leurs visages et de leurs yeux pour exprimer leurs états d'âme.

Et je me dis qu'un peintre qui possède une telle sensibilité la communique infailliblement déjà aux personnages et aux tableaux qu'il crée de toutes pièces après avoir parcouru mes *Poèmes de sable* et les avoir décodés en les lisant entre les lignes.

<div align="right">

Marcel Dubé
Montréal, le 20 juillet 2005

</div>

Voudrais-tu jeter les amarres
Et n'être plus figure de proue
Et descendre à la gare
Pour le dernier rendez-vous

24

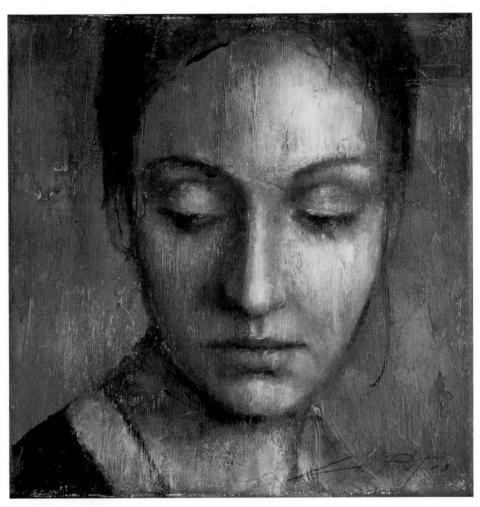

Strophe n⁰ 1, 2005
Acrylique, pâte et polymère sur toile, 30 x 30 cm

Voudrais-tu connaître
La portée de tes songes
Ou voudrais-tu renaître
Des cendres du mensonge
Il est trop tard peut-être

26

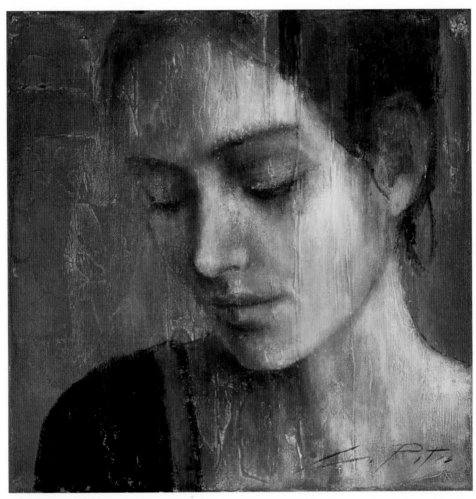

Strophe n° 2, 2005
Acrylique, pâte et polymère sur toile, 30 x 30 cm

Absent du pays que j'aime
Et qui est le mien
Rêvant à la ville en friche qui dévore l'espace
Et bouscule le temps
Ravale le passé
Et gruge le présent

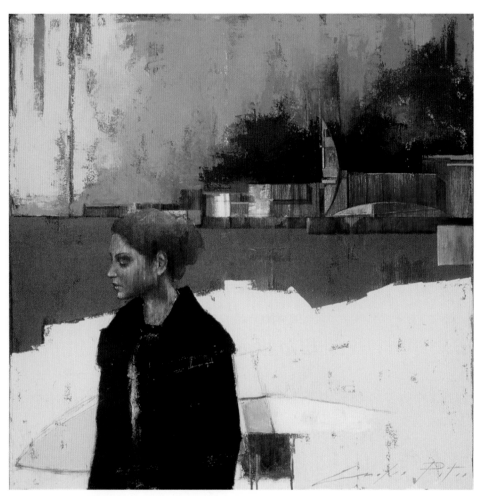

Strophe nº 3, 2005
Acrylique, sanguine et polymère sur toile, 76 x 76 cm

J'ai traversé bien des tourments
En ce grand pays qui se découvre à peine
Et qui ne demande qu'une chose
Que son nom soit chanté
Comme on dit le mot rose
Comme on dit le nom de Marie
Je suis d'argile
Et la pluie du soir

30

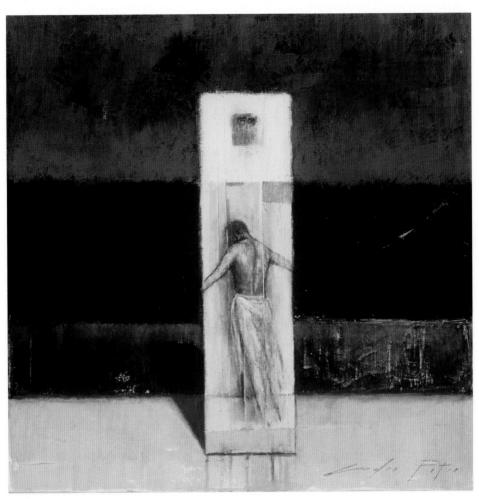

Strophe n⁰ 4, 2005
Acrylique, fil de coton, pâte et polymère sur toile, 60 x 60 cm

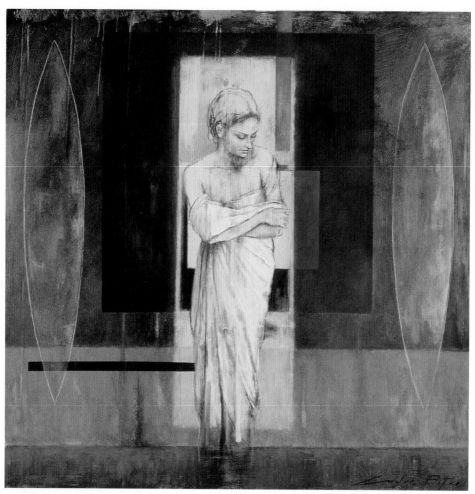

Strophe n⁰ 5, 2005
Acrylique, fil de coton, pastel et polymère sur toile, 122 x 122 cm

Ni ton cœur ni ton corps
N'ont été touchés
Ni la berge sans empreintes
Où traîne une romance
Ni le chemin du port
Aux étoiles peintes
Où la mer et tes pas ont glissé

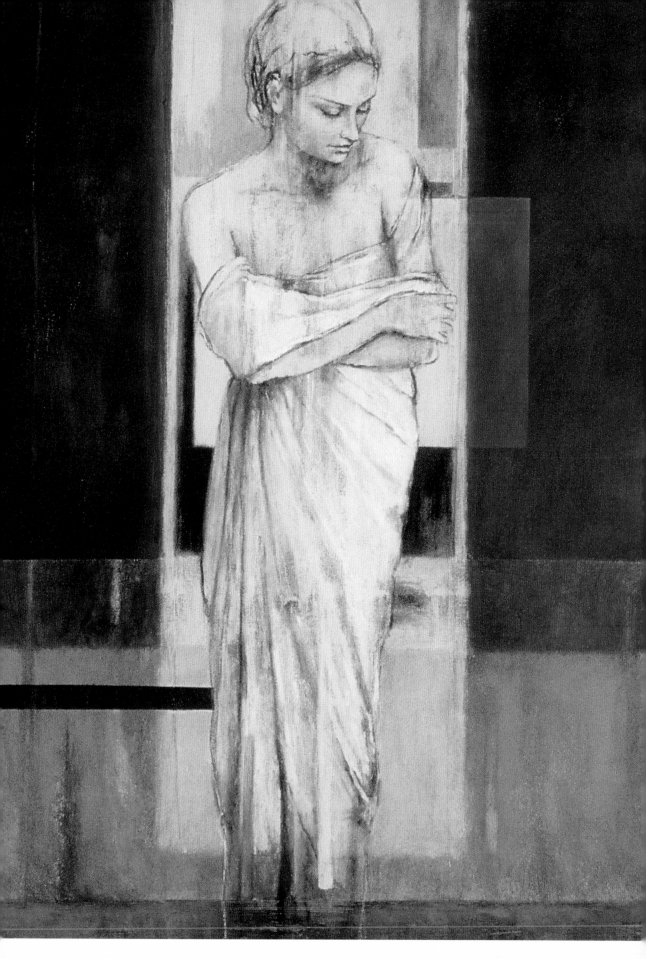

… je te donne ma mémoire
Pour que tu te souviennes
Aussi de mes victoires
Et pour que tu retiennes
La pensée soutenue
De mon errance solitaire

34

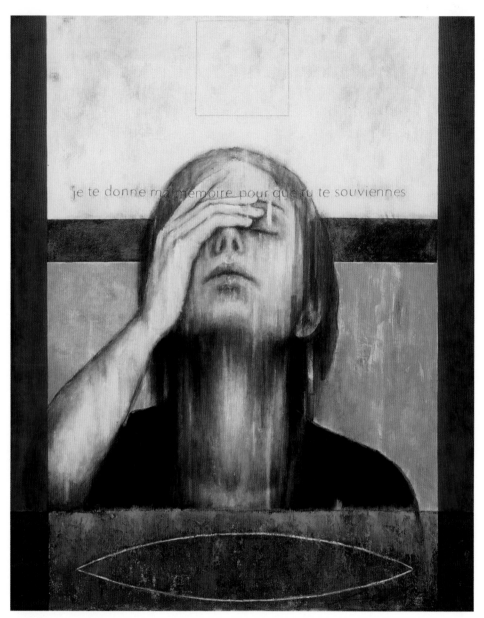

Strophe n° 6, 2005
Acrylique, pâte et polymère sur toile, 152 x 122 cm

Je te donne un champ de blé
Qui a la blondeur
Des enfants que tu rêves
d'avoir

36

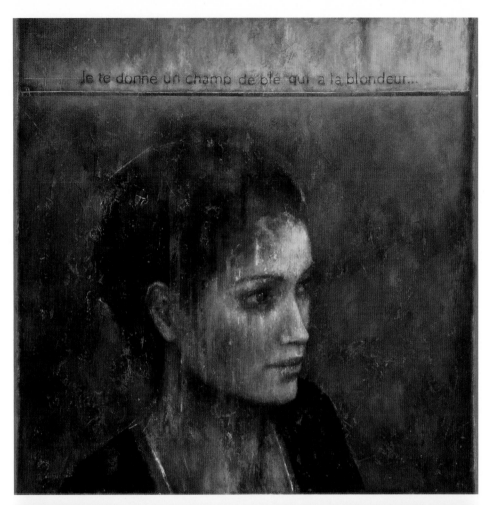

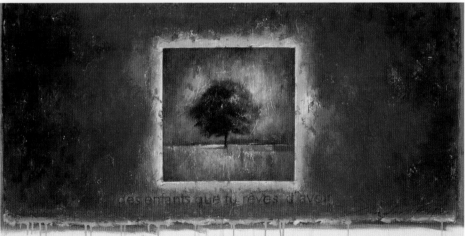

Strophe nº 7, diptyque, 2005
Acrylique, fil de coton, pâte et polymère sur toile, 182 x 122 cm

... que tu rêves d'avoir

38

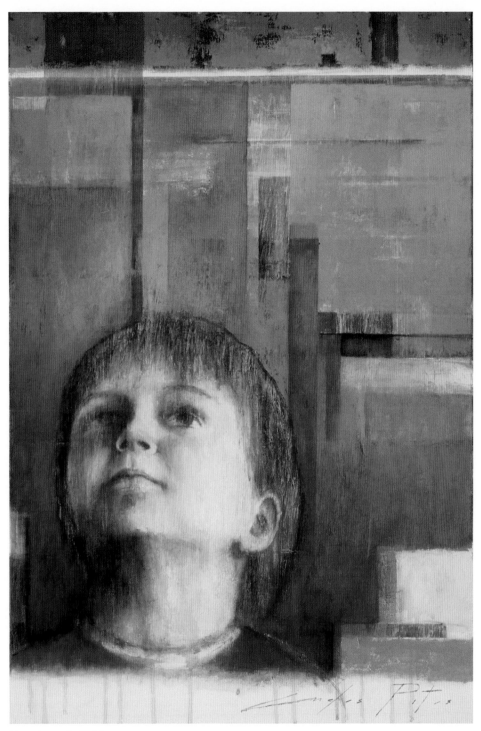

Strophe n° 8, 2005
Acrylique, pâte et polymère sur toile, 91 x 61 cm

Je te donne mon âme
et sa jetée
Pour te protéger
des naufrages

40

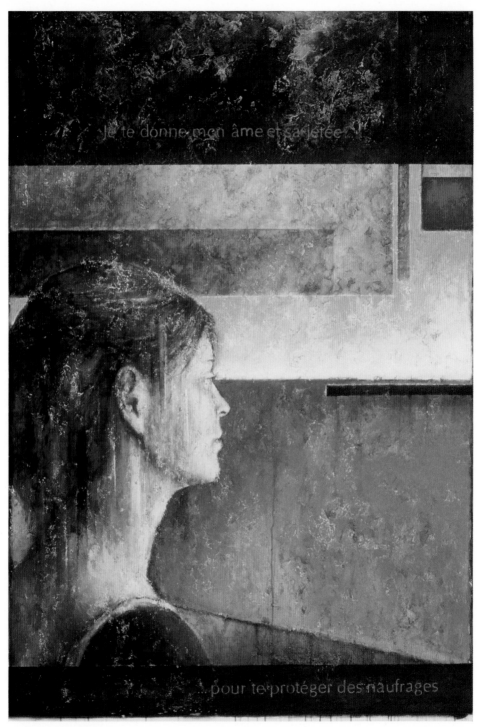

Strophe nᵒ 9, 2005
Acrylique, pâte et polymère sur toile, 182 x 122 cm

Les nouvelles marées portent ton nom comme
un ostensoir
Aux rivages éloignés de la plaine
engloutie
Submergeant l'horizon qui recule
et s'éternise

42

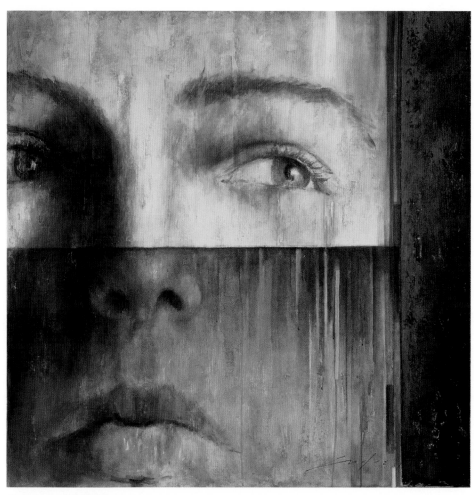

Strophe nº 10, 2005
Acrylique, pâte et polymère sur toile, 122 x 122 cm

Quand il pleut sur la mer
C'est comme si le monde entier pleurait
Et les épouses des marées s'apprêtent à
devenir veuves

44

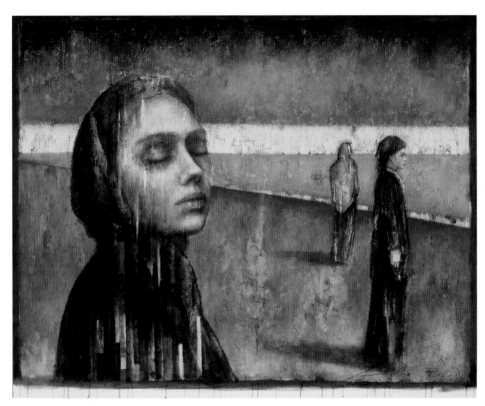

Strophe nᵒ 11, 2005
Acrylique, pâte et polymère sur toile, 122 x 152 cm

Les petites filles se vêtent de noir
Et grimpent sur les dunes
Pour leurs premières vigiles
Et ainsi en songeant à la mort
Elles deviennent des femmes

46

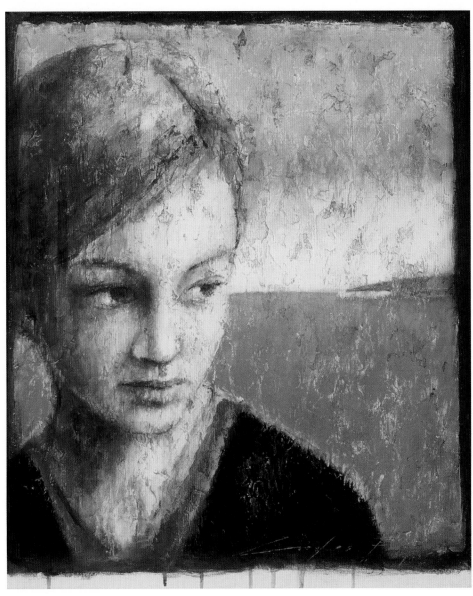

Strophe n⁰ 12, 2005
Acrylique, pâte et polymère sur toile, 61 x 50 cm

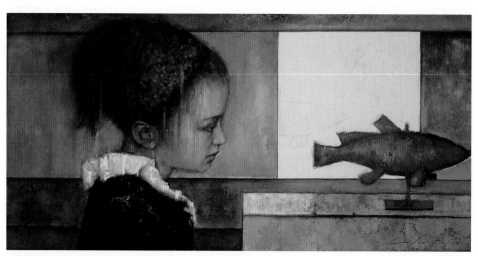

Strophe n° 13, 2005
Acrylique, pâte, sanguine et polymère sur toile, 76 x 152 cm

Et c'est ainsi qu'avec toi
tout prend forme et commence
Tout est vie et naissance

Et c'est ainsi qu'avec toi
tout prend forme et commence
Tout est vie et naissance

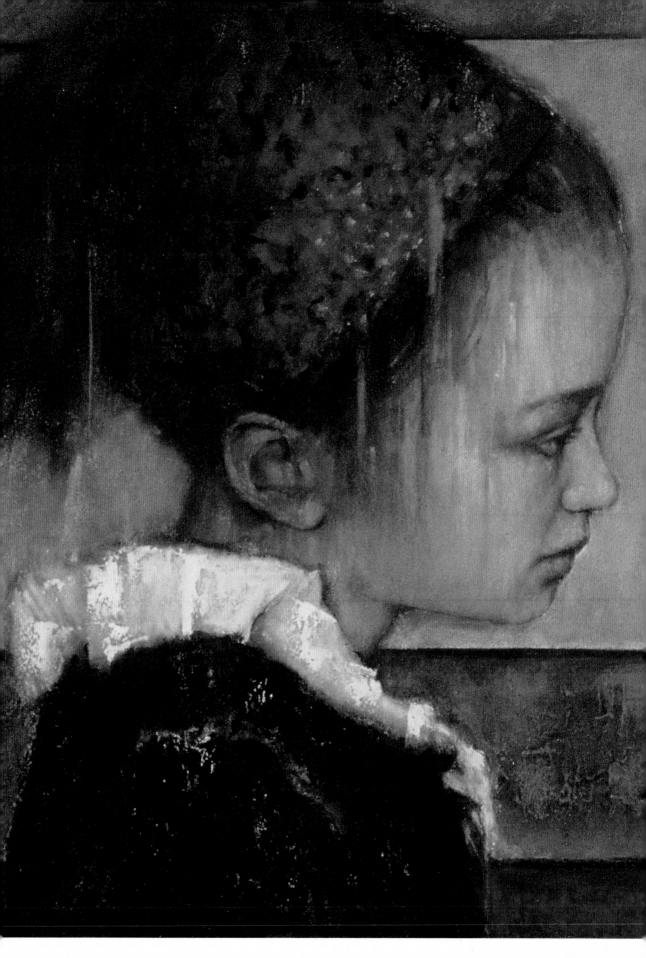

Ce sont des mots
que j'aimerais apprendre à dire
Tu sais les mots qu'il faut amener
doucement par la main
Qu'il faut tirer par la manche du fond
du puits de nos tendresses

50

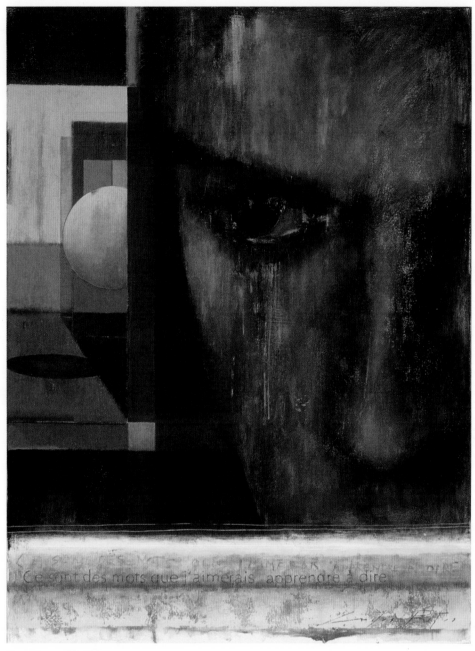

Strophe n° 14, 2005
Acrylique, pâte, fil de coton et polymère sur toile, 122 x 91 cm

Ton ombre errante
S'en allait sans compagne
Détachée de ton corps
Détachée du monde
Désavouée du réel
Poussière de ton absence
Et miroir éteint de ta beauté
Ondulant avec indifférence
Au bord des vagues patientes
et sans repos

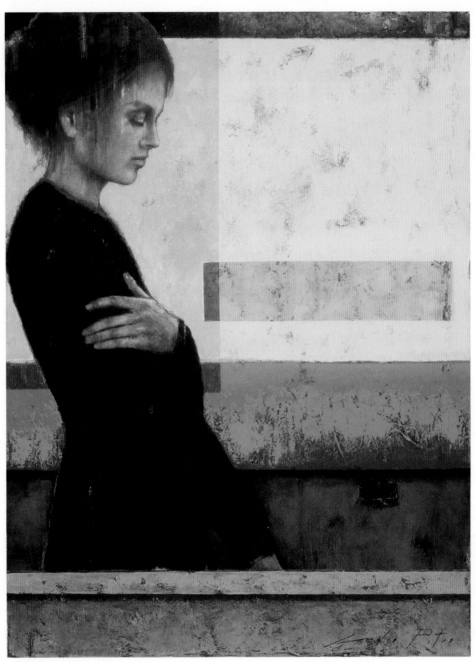

Strophe nº 15, 2005
Acrylique, pâte et polymère sur toile, 122 x 91 cm

Et pourtant tu le sais bien
Nous aurions tant voulu
Qu'ils fassent escale
Dans un port privilégié
Au matin naissant d'une saison heureuse
Dans une ville océane
Faite de toi et de moi
Dans un amour à part
Qui n'a d'issue que le voyage

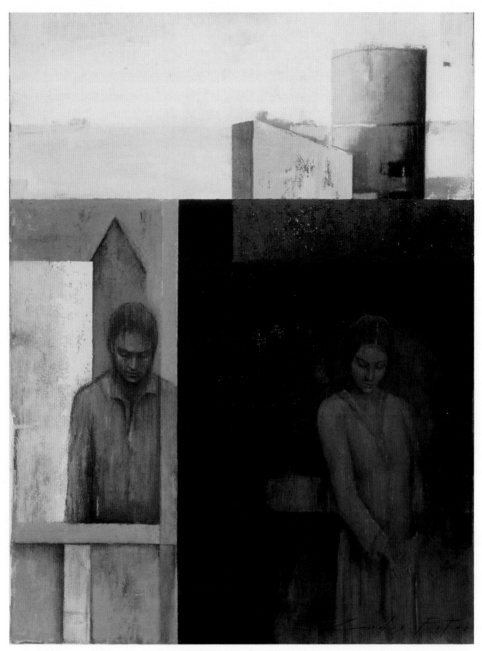

Strophe nº 16, 2005
Acrylique, pâte, sanguine et polymère sur toile, 122 x 91 cm

Ils n'ont pas su te dire infiniment
L'amour la cause de mon départ
ni le but de ma mort
Pas plus que le mystère de ma réincarnation

Ils étaient le ciel même que tu cherches
Ils étaient toutes joies toute présence
Toute douleur désamorcée
Toute vie et toute élégance

56

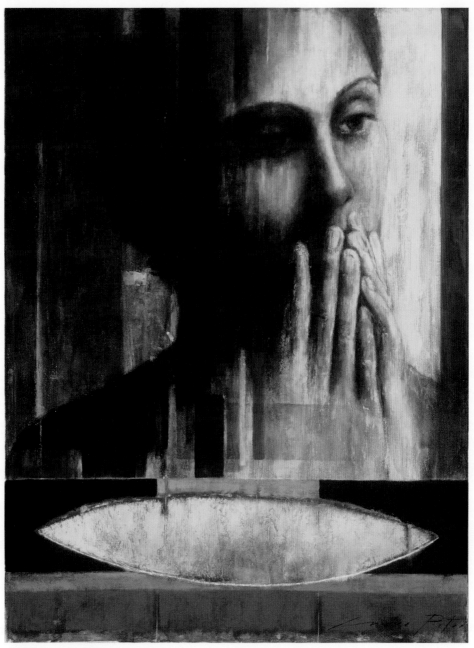

Strophe nº 17, 2005
Acrylique, pâte, pastel et polymère sur toile, 122 x 91 cm

Ceux qui sont seuls
Pensifs sur le seuil
De toutes les escales
De chaque appareillage
À l'ombre dominante du Phare
Les pieds ancrés
Dans les limons du port

58

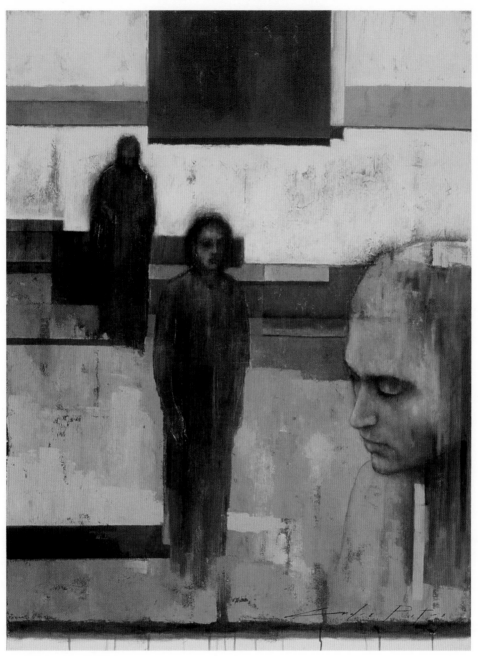

Strophe nᵒ 18, 2005
Acrylique, pâte et polymère sur toile, 122 x 91cm

Femme-miroir
et fille-marée
Grand voilier noir
Chimère d'été
Je t'ai vue courir sans prendre garde
Dans la plaine de mes yeux tranquilles et morts
Tes vingt ans devant toi
Comme la première peine
Le silence autour de toi
Comme une absence lointaine

60

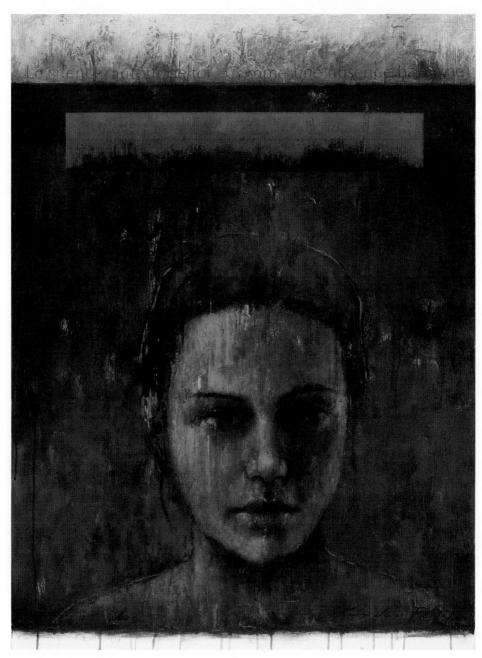

Strophe nᵒ 19, 2005
Acrylique, pâte et polymère sur toile, 122 x 91 cm

Tu es là MAINTENANT
Actuelle
Permanente
Et charnelle
L'été t'éperonne les feuillages
des arbres te couronnent
Je suis désir et je tremble
Tu es l'enfant
qui n'a jamais voulu mourir

62

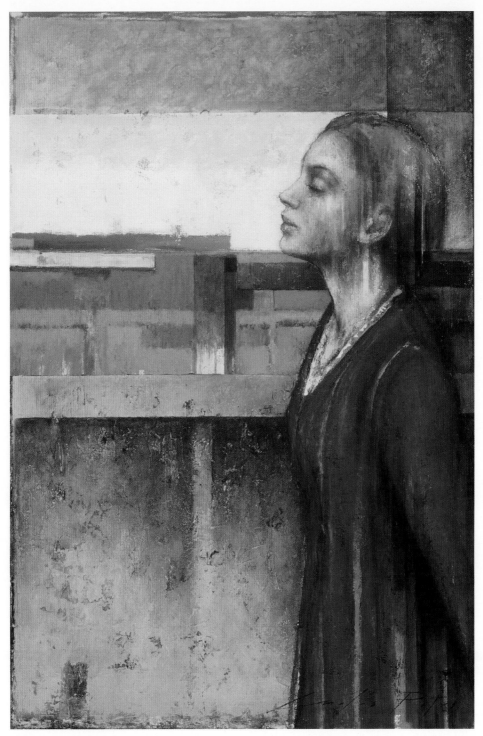

Strophe n° 20, 2005
Acrylique, pâte et polymère sur toile, 91 x 61 cm

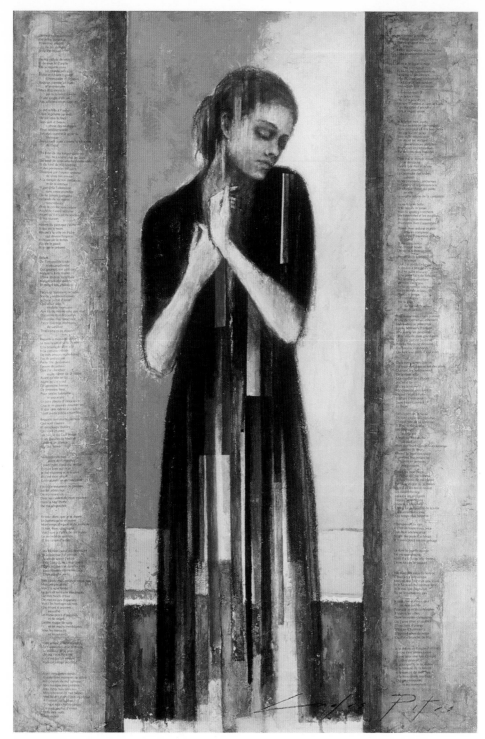

Strophe n° 21, 2005
Acrylique, collage, pâte et polymère sur toile, 91 x 61 cm

Testament
(extraits)

De ma cellule de verre
Et de mon lit d'argile
Où je regarde vivre un monde précaire
Riche et rutilant couvert d'émeraudes et de roses
Radieux comme un matin d'anniversaire
Mais déjà menacé par la lumière irréelle
D'une jungle d'escale
Aux arborescences fugitives

Je me reflète à l'infini
Dans le prisme agrandi
Des tes yeux éclatés
Sauvages et beaux comme des naufrages
Bleus méditerranée
Berceurs comme le golfe du Mexique
Mais cruels aussi comme la franchise de l'azur

66

J'écris ce testament de sable
Sur du parchemin crevé
Sur une pierre d'autel
Qui servit jadis de dalle mortuaire
Aux fils du même sang que moi
Et comme moi dépouillés
Et comme moi déracinés
Parce que trop incertains de survivre
Trop certains de mourir

67

Regarde mes mains croisées
Qui vont s'ouvrir
Et mes doigts inutiles
Qui vont chanter
Les banjos du Gulf Stream
Et les guitares de Madrid
Gardent un silence
Qui fait frémir

68

J'écris ce testament de cendres
Sur les arbres nus
De ma croyance
Dans les cahiers de mon enfance
Dans la Mer Morte
De ma géographie

69

Mon amour je m'abandonne
Tu t'approches et je te donne
Le meilleur et le pire
De ma vie échevelée
Ce n'est pas un empire
Mais un village incendié

70

Mon amour je te lègue
Les rêves qui m'ont fait croire
Mes sanglots et mes ivresses à boire
Parmi les aveugles et les bègues
Dans la pénombre des bars

Je te laisse mon lit
Aux draps irrités
Où j'ai si peu dormi
Où tant d'années et de tant de nuits
J'ai désespéré d'attendre
Et tu n'es pas venue

72

Je te laisse mes jouets
Perdus au grenier des sanglots
Ils ne sont plus en très bon ordre
Les ans les ont pillés
Sans nulle miséricorde
Les ans et les vertiges des mutations abruptes
Provoqués en ordinateurs
Par des cerveaux malades

Mais je te donne ma mémoire
Pour que tu te souviennes
Aussi de mes victoires
Et pour que tu retiennes
La pensée soutenue
De mon errance solitaire

74

Je te donne et mon cœur et mon souffle
Pour que tu m'accompagnes
À travers les villes
Dans les vastes campagnes
Où j'aime errer en quête
D'un chant d'oiseau
D'un air d'harmonica
D'un nénuphar de neige
Ou d'une branche de lilas

Je te donne le vent
Qui rôde autour de moi
Je te donne mon toit
Et les engoulevents
Qui s'y cachent le jour

76

Je te donne
Les grands feuillages des ormes
Qui bougent en bruissant
sous les étoiles

Je te donne l'air intangible
qui souffle sur les îles
Et sur les coteaux et les prairies en fleurs

Je te donne mon âme et sa jetée
Pour te protéger des naufrages

Je te donne un champ de blé
Qui a la blondeur
Des enfants que tu rêves d'avoir

78

Je te donne mes avoines
Et mes litières
Et la paille de mes voyages
Et les auberges de mes égarements
Et de mes réclusions

79

C'est à toi mon pays
Ce Fleuve qui me ramène
Ce flanc crevé de ma carène
Par où je vis par où je meurs
C'est à toi les terres neuves
Les rives difficiles
Les caps les archipels
Depuis Terre-Neuve
Jusqu'au Mille-Iles
C'est à toi ce quartier de la ville
Où survivent les jeux
Des temps plus heureux

80

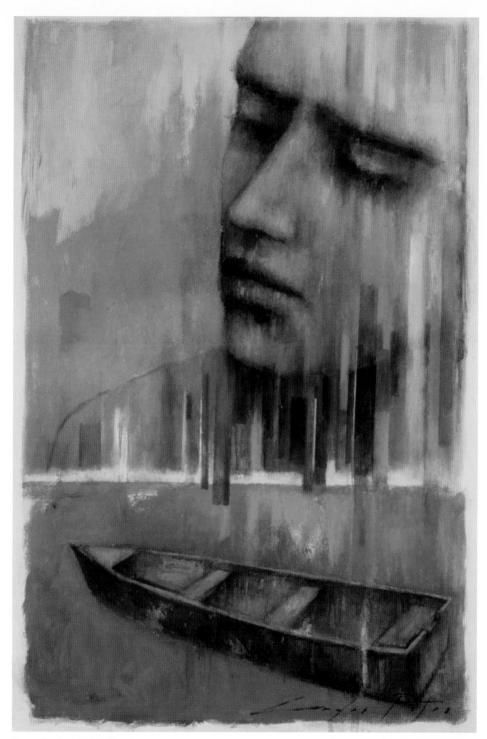

Strophe n° 22, 2005
Acrylique, pâte et polymère sur toile, 91 x 61 cm

De deux âmes de deux corps
Qui se croisent
Se regardent sans se voir
Parce que leurs yeux sont crevés
Qui ne prêtent pas l'oreille pour écouter
Parce que la chanson qui les appelle
Semble venir de nulle part
Et qui passent
Et qui passent pour toujours

Tu sais les mots qui parlent
Tout simplement d'amour

82

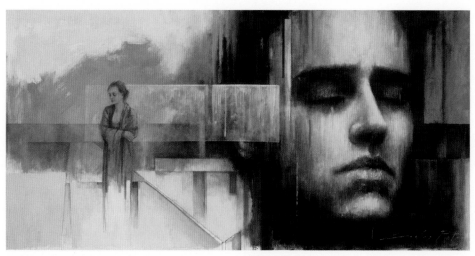

Strophe nº 23, 2005
Acrylique, pâte, sanguine et polymère sur toile, 91 x 183 cm

Et tandis que je rêve, dis-moi
Oh ! dis-moi seulement
Dis-moi l'emploi que tu fais de ton temps
Et l'usage que tu fais de ton cœur
Raconte-moi les longues plages
Et les algues marines
Où court et se repose ton corps sauvage

84

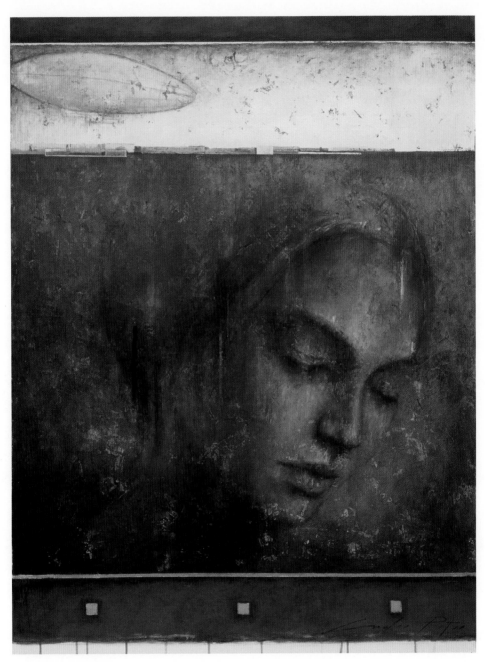

Strophe nº 24, 2005
Acrylique, pâte, sanguine et polymère sur toile, 122 x 91 cm

Nous resterons seuls parmi l'orage
Et soudainement l'éclair
Frappera la mer
Très loin au-delà de ton cœur
Au terme du voyage de tes yeux et de ton mirage

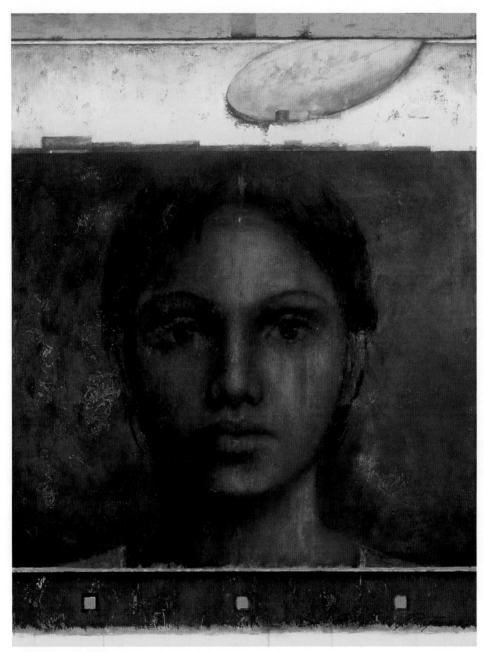

Strophe nᵒ 25, 2005
Acrylique, pâte, sanguine et polymère sur toile, 122 x 91 cm

Sur ton front galopent les nuages
Ne tourne pas toujours la page
Comme de n'avoir rien entendu
Les oiseaux partiront tu verras
Lassés de tant d'indifférence

88

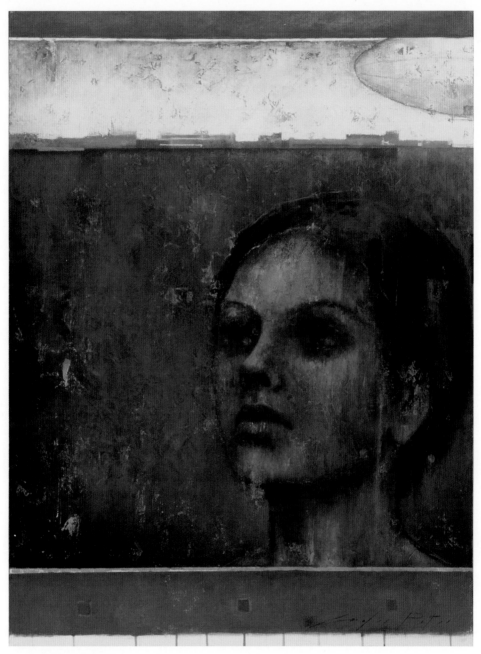

Strophe n° 26, 2005
Acrylique, pâte, sanguine et polymère sur toile, 122 x 91 cm

Tu donnais l'amour
Comme la joie de naître

90

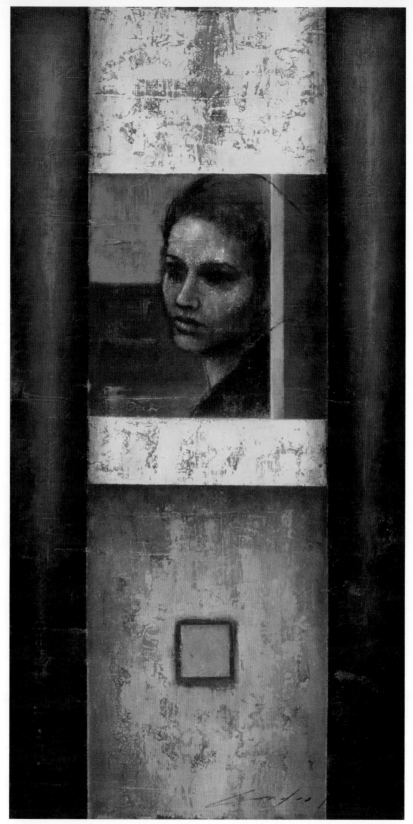

Strophe nº 27, 2005
Acrylique, pâte et polymère sur toile, 100 x 50 cm

Je voudrais être toi
Pour connaître vraiment
L'étendue de tes désirs et de ta solitude

92

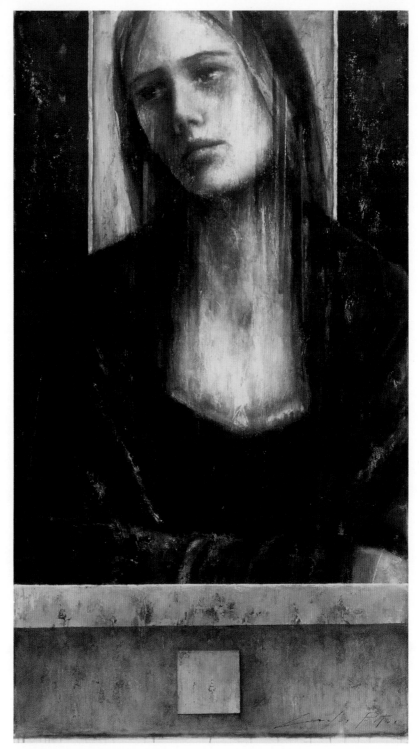

Strophe nº 28, 2005
Acrylique, pâte et polymère sur toile, 183 x 100 cm

Tu restais impassible
Attentive au seul bercement de la mer
Aux seuls remous de l'aurore
Au seul battement de ton propre cœur
Comme tu étais lointaine et belle
Et comme l'été était aveugle dans ta lumière

94

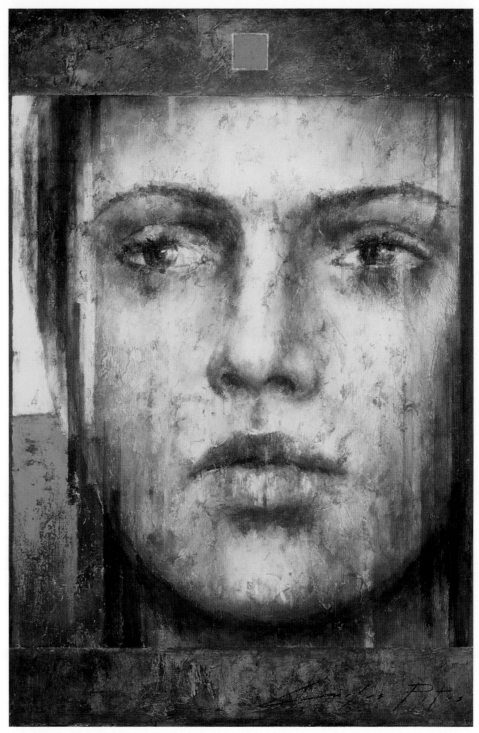

Strophe n° 29, 2005
Acrylique, pâte et polymère sur toile, 91 x 61 cm

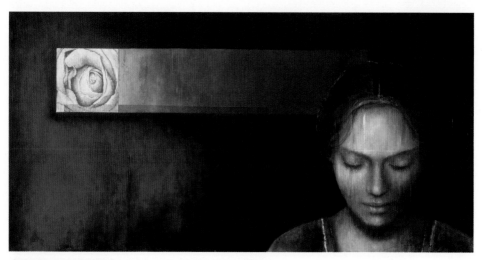

Strophe n° 30, 2005
Acrylique, pâte et polymère sur toile, 76 x 152 cm

Aux murs des jardins
sont mortes les roses
Et je me promène sous l'averse chaque jour
Les mains ouvertes
Et le cœur en haillons

Tous les jours je passe à ton adresse
Je tends les bras je cherche ton sourire
Et tes paroles et tes gestes
Vainement je refais en sens inverse
Le cheminement de nos tendresses

Aux murs des jardins
sont mortes les roses
Et je me promène sous l'averse chaque jour
Les mains ouvertes
Et le cœur en haillons

Tous les jours je passe à ton adresse
Je tends les bras je cherche ton sourire
Et tes paroles et tes gestes
Vainement je refais en sens inverse
Le cheminement de nos tendresses

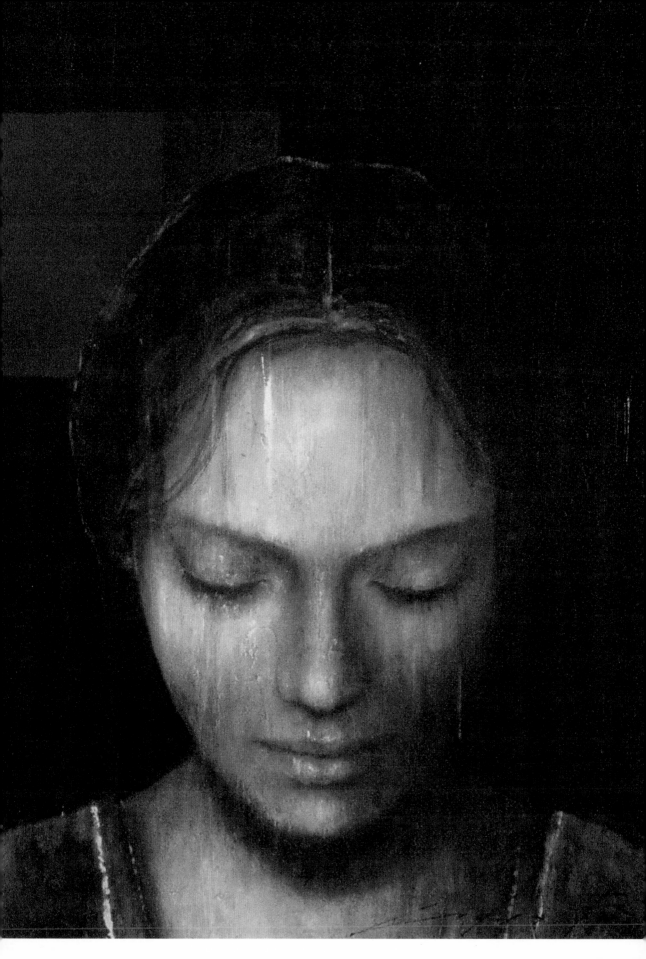

Tu es silence et minuit
Tu es la science et l'instinct
Et le cri
Et l'abandon
La certitude
L'apaisement et le pardon
La multitude
Le désir et la croyance
Où s'appuie et se délie
Toute solitude

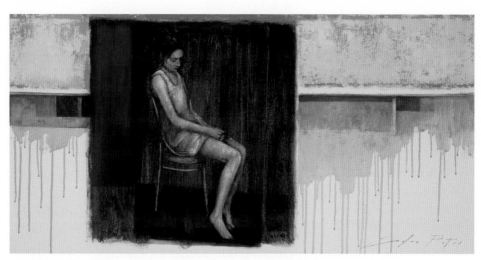

Strophe nº 31, 2005
Acrylique, pâte et polymère sur toile, 61 x 121 cm

J'ai deux fois vécu
Le temps que tu contiens
J'ai deux fois parcouru
Les allées du jardin
Où je t'ai appelée
Et tu m'es apparue
J'ai le double de ton présent
Tu es moitié de mon passé
Jamais les modes ne m'ont lassé
Puisque je n'y ai jamais cru
Entre l'éphémère et la permanence
J'ai choisi l'éternité

100

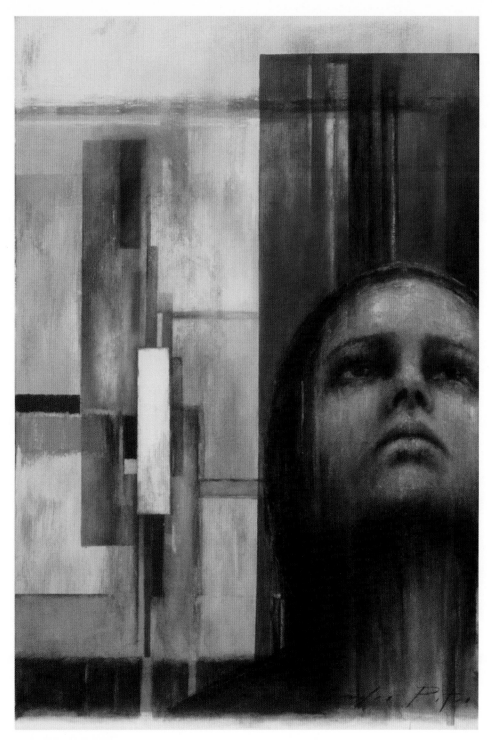

Strophe n° 32, 2005
Acrylique, pâte, vellum, sanguine et polymère sur toile, 91 x 61 cm

N'existent plus
que de grandes eaux désertes
Qu'un pays enseveli
Où désormais je sommeille sans dormir
Où je rêve à ciel ouvert
Les nuits cousues d'images antérieures
Les jours appelant à pas feutrés
L'amour qui passe sans s'arrêter

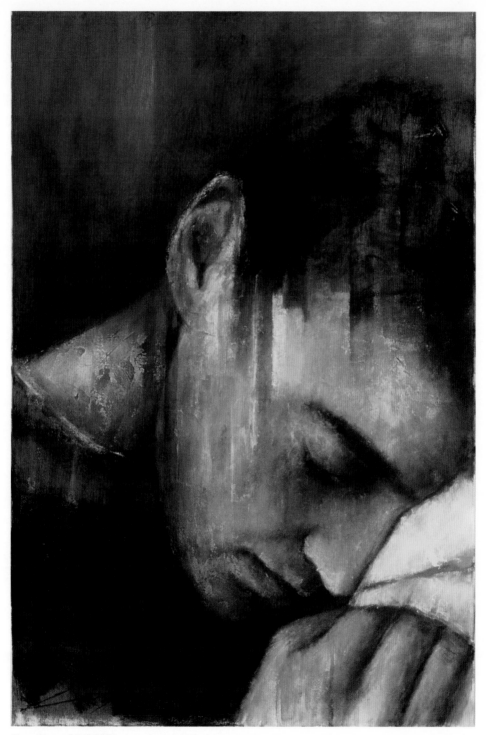

Strophe n° 33, 2005
Acrylique, pâte et polymère sur toile, 91 x 61 cm

Souviens-toi je t'en prie
Souviens-toi donc de moi
Quand tu auras trente ans
Et que ma mémoire sera morte

104

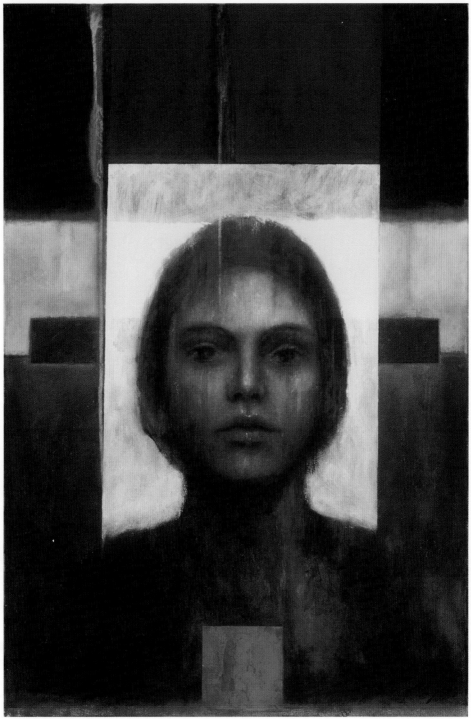

Strophe nᵒ 34, 2005
Acrylique, pâte et polymère sur toile, 91 x 61 cm

Non ne me laisse pas seul
Au début du voyage
Ne t'en va pas du côté des voiles
et des appareillages
Ne quitte pas l'itinéraire
D'une marche et d'une solitude
Entreprises à deux
Et même si la vie paraît plus belle
Sur l'autre versant du monde

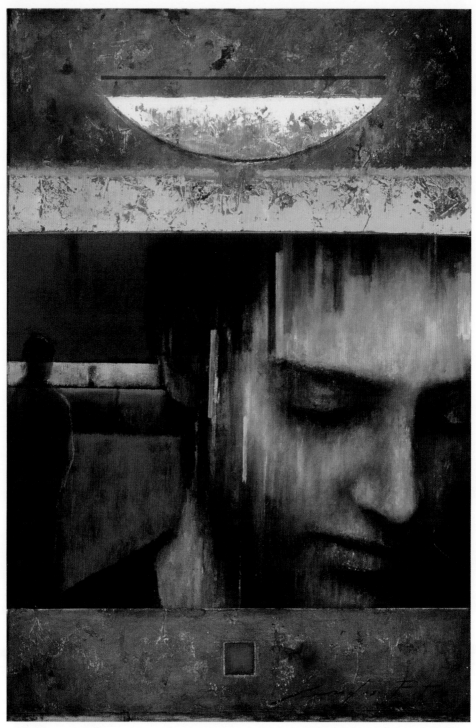

Strophe nᵒ 35, 2005
Acrylique, pâte et polymère sur toile, 91 x 61 cm

Les mots ont passé inaperçus anonymes
Sans éclairer le monde
Sans effleurer ton âme
Car j'étais seul
À pouvoir les murmurer

108

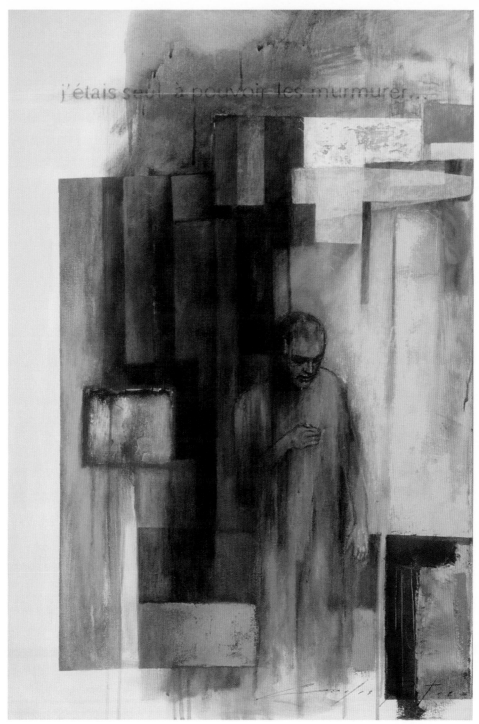

Strophe nº 36, 2005
Acrylique, pâte, vellum, sanguine, fil de coton et polymère sur toile, 91 x 61 cm

Et la lente mer étale qui bleuit à tes yeux
Et qui n'attend plus que tu l'enfermes en toi

Regarde au loin les grands oiseaux blancs
Qui préparent leur longue montée vers le ciel

110

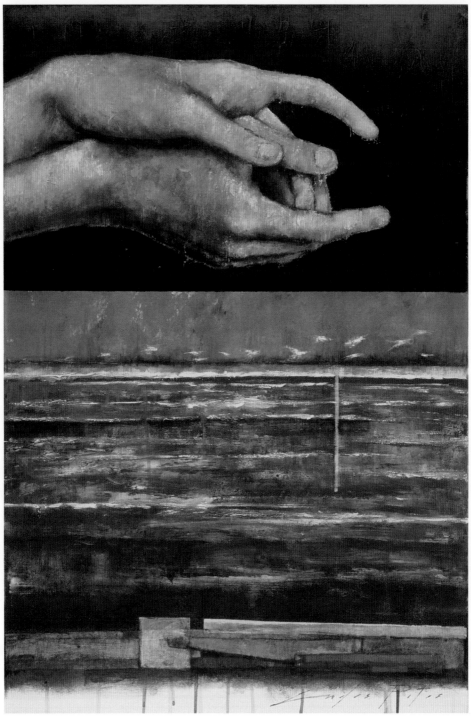

Strophe n° 37, 2005
Acrylique, pâte, vellum et polymère sur toile, 91 x 61 cm

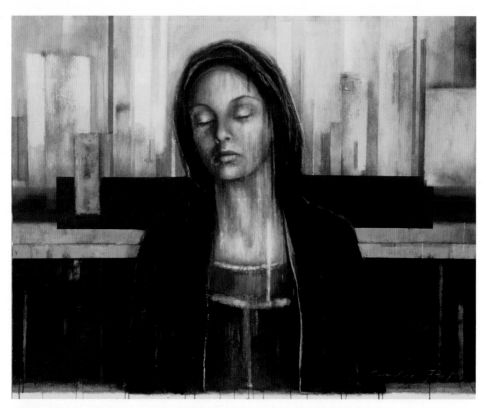

Strophe nº 38, 2005
Acrylique, pâte, sanguine et polymère sur toile, 122 x 152 cm

Du fond des fleuves et des rivières
Du fond du cristal noir de la mer
Monteront des chants funèbres
et des hymnes sédentaires
Qui parleront de notre vanité
De notre futilité
De notre désespoir infini
Né du seul Rêve d'où nous étions partis

Du fond des fleuves et des rivières
Du fond du cristal noir de la mer
Monteront des chants funèbres
et des hymnes sédentaires
Qui parleront de notre vanité
De notre futilité
De notre désespoir infini
Né du seul Rêve d'où nous étions partis

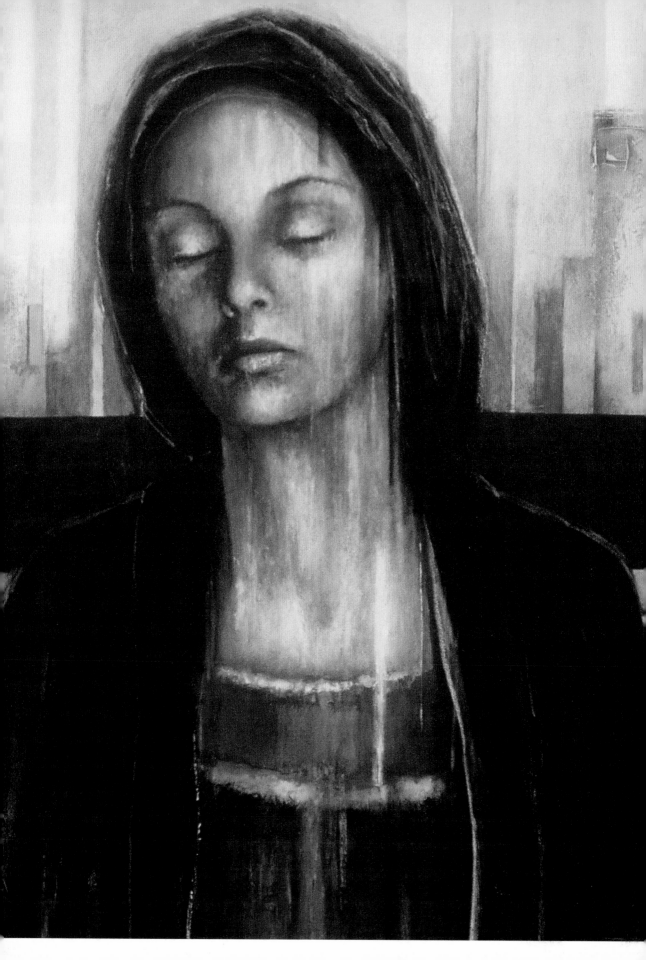

Ceux qui guettent en veilleuse
Sous le Phare
Le mouvement des vagues
Et les humeurs des âges
Qui passent sans retour
Ne pourront jamais savoir
Les rives blondes en Normandie

114

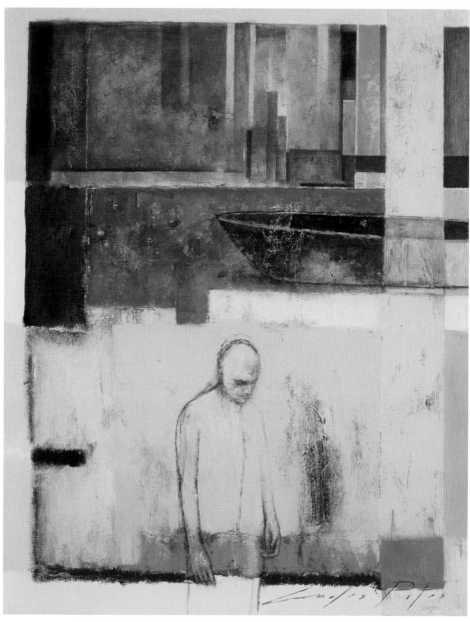

Strophe n° 39, 2005
Acrylique, pâte et polymère sur toile, 70 x 56 cm

Ceux qui n'ont plus de parents
Ou qui en ont déjà eu trop
Et qui montent la garde
Sur la Péninsule en dérive
Qui n'a rien pour les nourrir
Que les pêches délaissées
À l'ombre des misaines
Des barques démontées

116

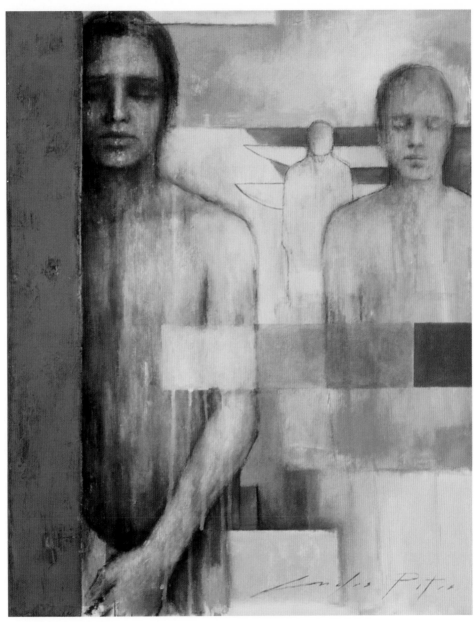

Strophe nᵒ 40, 2005
Acrylique, pâte, sanguine, vellum et polymère sur toile, 70 x 56 cm

J'ai observé
Sans me lasser jamais
Des millions et des millions de fois
Se dévider
Les sabliers des naufrages intimes
Les jours basculer l'un après l'autre
Dans le néant de la mort consécutive
Parmi des traînées poudreuses
d'astres abstraits

118

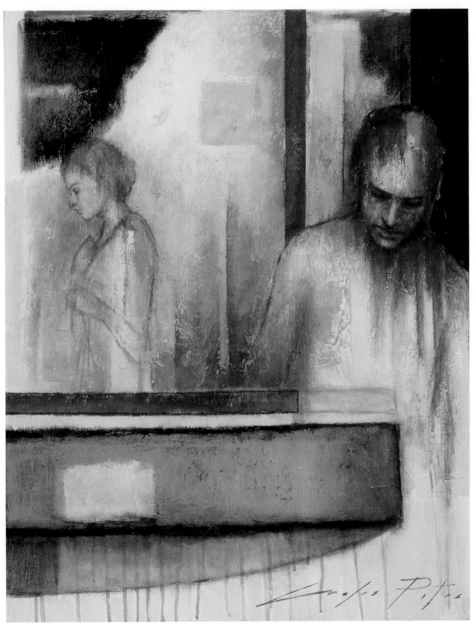

Strophe n⁰ 41, 2005
Acrylique, pâte, sanguine et polymère sur toile, 70 x 56 cm

Sans projets mais tentés par la lumière
Nous sommes partis ensemble
Sur les chemins de nulle part
Laissant derrière nous
Des empreintes de sable
Les gouttes de rosée
du premier matin de vie

120

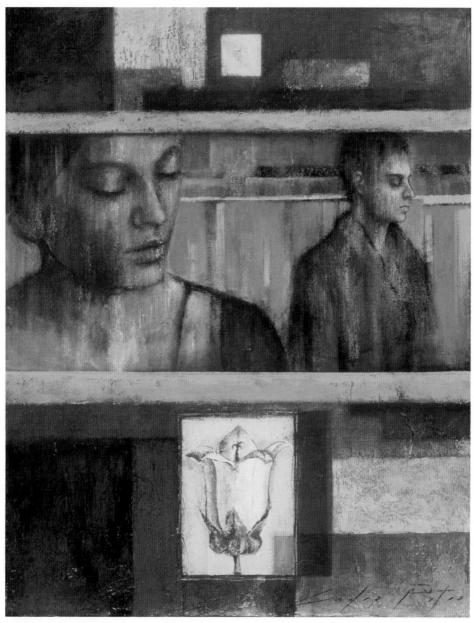

Strophe nº 42, 2005
Acrylique, pâte, sanguine et polymère sur toile, 70 x 56 cm

Touche de ta paume
La tiédeur du sable
L'abondance des pivoines
La paix des roses
La rosée du soir sur les branches
Et l'âme unanime de chaque chose

Entends la rumeur du vent
à la cime des pins

Ne dirais-tu pas
que l'heure est mauve

122

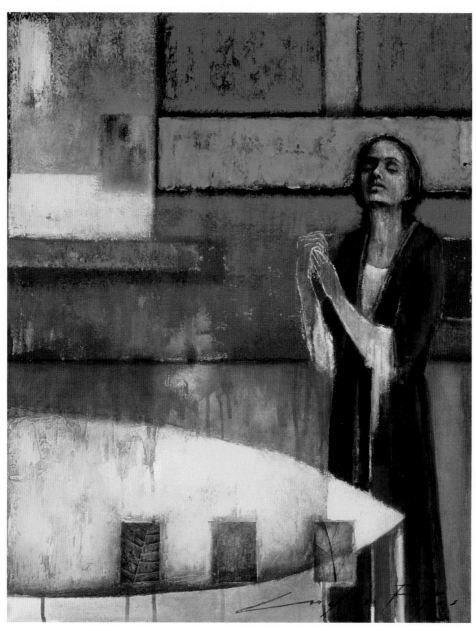

Strophe nº 43, 2005
Acrylique, pâte, collage et polymère sur toile, 70 x 56 cm

Si tu restes fidèle à la magie des rites
Je prendrai alors ta main
Comme un oiseau de sable
Et délivré de toute déchirure
de toutes ces nuits
d'ivresse dans le port
Insensible enfin à toute mort
Je t'entraînerai au sommet
des dunes lumineuses

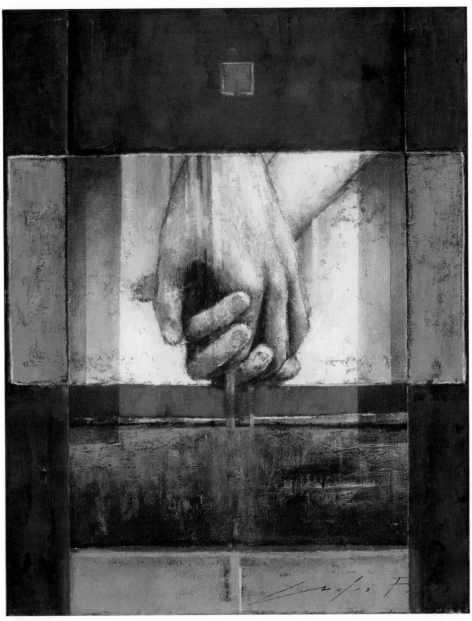

Strophe nº 44, 2005
Acrylique, pâte, sanguine et polymère sur toile, 70 x 56 cm

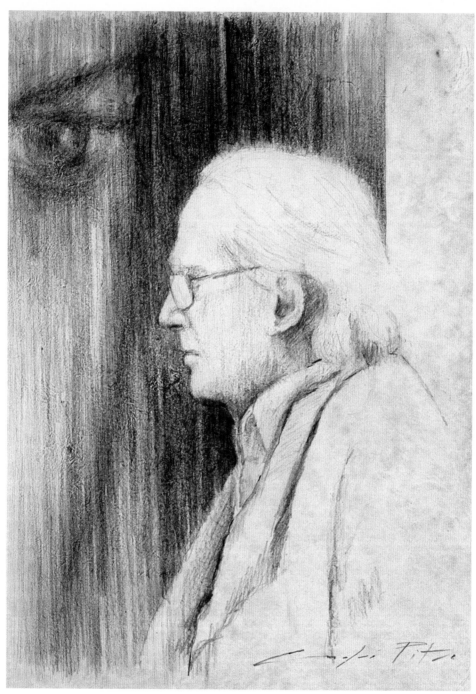

Marcel Dubé, 2005
Crayon sur papier, 55 x 41 cm